KB176726

꼬깃꼬깃
마음에 쪽지를 찾아서

●**쪽지그림전** 2015. 5/1 ~ 5/31 (*오프닝 - 5월 1일 pm 4:00)

꼬깃꼬깃
마음에 쪽지를 찾아서

쪽지그림·글 우명희

뜨 락

열며,
스스로 싹이 되어

　나풀나풀 찾아온 봄햇살이 눈 주위에 스며들어 색색가루 눈부시다. 살아있어 누리는 축복에 감사하며 잠시 눈을 감는다.

　아직도 떠나지 못하고 서성이는 갑오년. 개인의 한계를 절감하며 슬그머니 주어진 일로 복귀했다. 그리고 만난 청소년들로부터 받은 결실 한 톨! "별다른 미술 수업 없을까요?" 어느 교육자의 요청을 수락하며 줄곧 해오던 '되살림 미술'을 들고 교육현장을 찾았다. '중딩2'라 폄해서 부른다는 중학교 2학년 아이들과의 첫 마주침. 호칭의 진위를 증명하듯 교실 안의 풍경은 통제 불능의 징조가 감돌았다.

　하지만 아이들은 금세 감동으로 화답했고 편견은 금물임을 확인시켜 주었다. 환경의 문제를 고민하다 미술과의 접목을 시도하며 준비해 간 휴지심 하나가 아이들의 감성을 톡! 건드렸기 때문이다. 버려지는 사물에 대한 새로운 관찰, 자연을 생각하는 진지한 태도, 그리고 반성을 촉구하는 모습은 어른들의 성찰보다 영롱했다. 그 과정이 고스란히 담긴 결과물들이 폐기되려는 찰나 동의를 구하고 급히 나의 터로 실어왔다. 작은 전시회를 마련해서 공유하고 싶었기 때문이다.

　문득 끄적이고 있던 쪽지그림이 떠올랐다. 한 두 해 전부터 녹슨 손으로 막연하게 도안 몇 개를 급히 그려 놓고 아침을 맞이하는 습관이 생겼다. 아마도 규정되지 않은 지금의 현장미술활동이

언젠가 시효가 다 할 때쯤이면 종이로 돌아가고픈 신호일 것이다. 급물살에 놓쳐버린 작지만 소중한 것들의 기억을 더듬어 그림으로 재현하고 나아가 새로운 삶의 덕목으로 실현되기를 바라는 소망. 무한한 정보와 지식의 포화속에서도 여전히 처절하게 삶의 답을 찾아 헤매는 시대에 딴전을 부리듯 무심히 여린 펜과 쪽지를 집어드는 것은 차라리 단순함에서 명료함을 찾기 위한 절박함 때문이리라!

예정에도 없던 부실한 쪽지그림 전시를 준비하고 책으로 엮으면서 애써 변명거리를 찾아야 했다. 나무 한그루가 희생할 만한 가치는 있는지, '긴절하고 예리한 얼'로써 세상에 나올 자격은 있는지 등등. 하지만 명분도 외침도 없다. 다만 내안의 빛바랜 여운과 오늘의 고민들이 뒤섞인 채 기포처럼 올라와 무심코 손이 따라갔을 뿐. 그림의 형식도 책의 격식도 갖추지 못했는데 세상으로 나오게 되었으니 조심스럽기만 하다. 그럼에도 준비하는 도중에 알게 된 사람들의 훈훈한 입김과 애정 어린 지적, 아직도 전시 중인 '중딩2'들의 서툰 연필선이 속삭이는 소리를 들으며 머뭇거리던 마음을 정리할 수 있었다.

한편의 작은 전시와 책자는 이렇게 틔움을 머금은 감동의 사연들이 이음매가 되어서 사람의 계획과는 무관하게 스스로 싹이 되어 나왔다.

어느 것은 세상에 나와서 잡초라고 이내 뽑혀지는 풀들이 있다. 하지만 나에겐 환희이며 생명의 경이로움이다. 이 보잘 것 없는 책 역시 그런 사람들과 연이 닿았으면 좋겠다.

차례

콩당 콩당

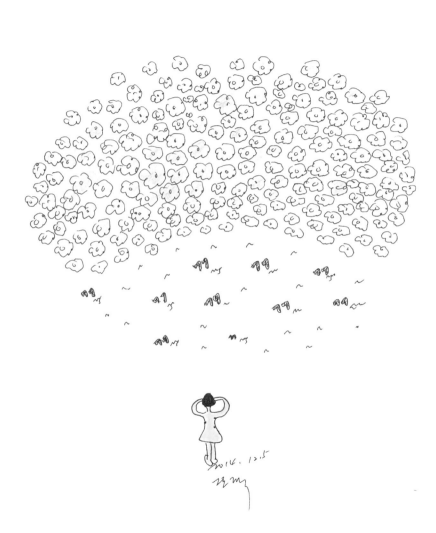

눈부신 웃음소리
마음이 간지러워

까르르
종이 펜 색연필
2014

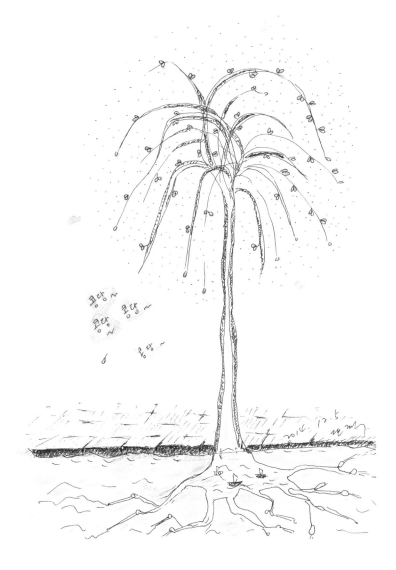

연한 살 비비꼬아
마른 가지 뚫고서
반짝반짝 빛 뿌리는
연두색 바늘싹

꽃샘바람 시샘에 뼛속이 아리건만
너희는 말없이 큰일을 해냈구나

그 틈새로 흐르는 가냘픈 우주가
은하수 강이 되어 입가에 넘친다

연두색 바늘싹
종이 펜 색연필
2014

콩당 콩당_14/15

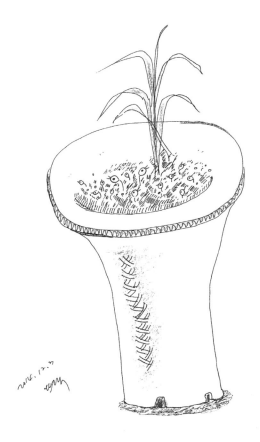

초롱 초롱

배 아파 낳은 것도 아닌데
구김살도 없이 다가와 착착 안기는구나

아침마다 그 눈망울 마주칠 때면
마음들판 아지랑이 춤을 춘다

안부가 궁금해
종이 펜 색연필
2014

콩당 콩당_16/17

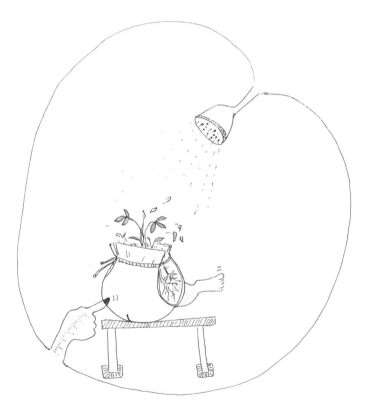

음
어디 보자
그새 다 마셨구나
말을 하지
목 타겠다 어서 마셔라

아 이제 살 거 같아요

엄마 손 온도계
종이 펜 색연필
2014

콩당 콩당_18/19

옛날 옛적 어느 따스한 봄날
도심의 작은 교정 작은 동산을 오르고 있었다

곡선으로 오르는 계단이 아니었다면
아무런 미동도 없이 마냥 걸었으리라

발걸음도 조심스레 고개를 들어 보니
형형색색의 꽃무리가 폭죽을 터트리듯
재잘재잘 웃음으로 환호하고 있었다
마치 어두운 실내에서 파티 준비를 끝내고
주인공을 기다리는 악동들의 표정처럼

가슴이 마구 뛰었다
처음이다 이런 경험
기쁨이 한숨처럼 새어 나왔다

마음이 어두우면 시력도 빛을 잃듯
온통 잿빛으로 보이던 세상은
세상 탓 만은 아니었다

이날 분명히 들었다
꽃들의 수다 꽃들의 웃음소리

세상이 만만하지 않으니
혼자만의 기쁨도 슬픔도 함부로 드러낼 수 없고
어지러운 세상 희망의 싹은 물기를 잃어
모든 것을 체념한 듯 살고 있었는데

돌이켜보니
좋은 세상도 막막하고 거친 세상도
한 순간에 변하지는 않았다

나하나 사람답게 변해 가는 것도
온생을 다해야 이룰까 말까 한데
하물며 복잡 미묘한 세상의 변화를
단 번에 기대한다는 것은

서둘지 말아야겠다

무심한 듯 민감하게 느린 듯 날렵하게
언제나 깨어 있으라는 말을 곱씹으며
내가 나설 시기에 민첩함을 대비하며
그렇게 길고 넓게 그리고 깊게 살아야 하리

하루를 반성하고 성찰하고 다짐하며
내일을 새로이 살아갈 수 있는 힘은

티끌만한 새순들의 투명한 재롱과
볼수록 가슴 저린 눈망울 때문이리라

김장철 에피소드

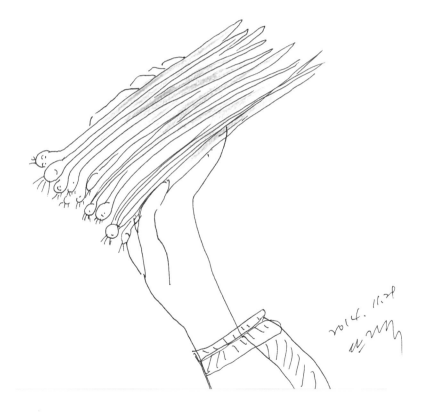

2014. 11.28

감질나게 양이 줄지 않는 쪽파들
엄마 손에 안긴 표정만큼은
이보다 좋을 수 없는 기댐이어라

쪽파들의 영광
종이 펜 색연필
2014

김장철 에피소드_26/27

2014. 11. 28
민들레

얘들아 지루하니
아니요

우리의 때를 기다리고 있어요

기특해라
기다릴 줄 아는 것이
달리는 것만큼 중요하단다

헐렁한 마늘가족의 의미있는 여유
종이 펜 색연필
2014

김장철 에피소드_28/29

2014. 11. 28

펑퍼짐한 모습이 단연 돋보이는구나
너를 보자 두레박이 생각나는 건
아마도 고향의 우물같은 향수때문인가 봐

팍팍한 사람들의 갈증을 풀어주는
후덕한 멋 시원한 맛

고향 생각
종이 펜 색연필
2014

바야흐로 김장철에 접어 든 초겨울

도시의 어느 하늘 아래선
잊었던 정서가 물씬 배인 몸짓으로
보는 사람들의 향수를 자극하고 있다

신선한 맛을 책임진다는 주방의 절대지존 김치냉장고
하지만 햇살 좋은 마당 한가운데 판을 벌리고
이웃과 함께 걸죽한 입담과 푹소가 한데 버무려낸
그때 그 맛을 어찌 잊으리요

이젠 대부분의 사람들이 아파트 뼈대에 길들여지면서
곰삭은 정이 우려내던 풍경은 볼품없는 모양새로 일그러졌다
하지만 입맛은 그때 그 맛을 배신하지 않았기에
아직도 고향은 마음에 영원하다.

네모난 사각의 시멘트 공간 마음만은 네모지지 말라고
들풀도 날아와 싹을 틔우고 함께 정붙이고 살아가는 생활터

늘 맛난 김치를 주시는 용인정 어머니께서
이날은 김장무 몇 개를 쟁반에 담아 오셨다

아주 달고 맛있어 싱싱할 때 깎아 드셔어

마침 방문한 지인 중에 한 사람
무 하나를 번쩍 집어 들었다
그런데 무슨 시추에이션
손톱으로 빙빙 돌려 가며 무껍질을 통째로 벗기다니
어릴 적 가끔 무밭에 들어가 무청이 길다란 녀석을 쑤욱 뽑아서

누구는 이빨로 그리고 누구는 저렇게 손톱으로 껍질을 벗겨서
아삭아삭 갈증을 해소하던 기억이 새로운데
가물가물 그때 그 장면을 지금 눈앞에서 보게 될 줄이야

그래 바로 이 거야
몸이 먼저 기억하는 우리네 정서
보기만 해도 푸근한 어울림이 정답다

가마솥에서 솔솔 풍기는 밥 냄새처럼 구수한 인심
지금은 모두 어디로 사라지고 제각기 섬과 섬을 겉돌며 사는 걸까
소통 감통을 역설하지만 여전히 철통자물쇠로 무장한 불통의 시대같다

언제부터 자주 들려오는 말
분실물 보관소에 물건을 찾지 않아서 처치 곤란하다고
그보다 소중한 마음의 고향을 잃고도 방치하고 사는데
소비하는 물건을 찾지 않는 것은 당연한 일인지도

하늘 아래 새로운 것은 없다
본시 있던 것의 가치를 새롭게 발견하는 것일 뿐

소음이 아니라 기분좋게 들려오는 투박한 말소리 웃음소리
해질녘 잰 놀림으로 야채를 손질하는 어머님들의 거친 손
손톱으로 무껍질을 벗기며 고향을 자극하던 스마트폰시대 사람

상반된 사람들의 표정과 행동에서
어쩔 수 없이 드러나는 향수어린 몸짓들

익숙한 듯 새롭고 낯선 듯 그립다

갑자기, 바람모래 언덕에서

긴 시간을 가슴으로 부수고 등으로 밀어 올려
온전히 정수만을 올곧이 세우는데 진심을 다하는 모습을
가까이서 누리게 한 은혜도 벌써 10년 지기가 되었습니다.

삶의 굴레에서 맴도는 슬프고 힘겹고 어지러운 일상을
통통통 위 아래로 팅김질하는 플라스틱 공과 같은
가벼운 유희로 만드는 은사는
올곧아도 말랑말랑한 마음밭 덕분이라 여깁니다.

오히려 그 마음밭 되어
새로움의 씨앗을 마음껏 터트리라 말하고 싶었습니다.

갑자기, 진흙과 바람모래 언덕에서 생명이 소생하는
기적을 일으키는 손길이 수도자의 사랑마음이 아니었을까
미루어 짐작하게 만드는 새가짐도 그 마음밭 덕분이라 여깁니다.

사랑합니다.
사랑하게 만들어 사랑합니다. /한경애

살아있는
사람

2014. 12. 20

깊이 박힌 사연 하나 쯤
없는 사람 없을 거야

사람1
종이 펜 색연필
2014

살아있는 사람_38/39

2014. 12. 20

가끔
들숨은 苦이고
날숨은 痛일 때가 있다

사람2
종이 펜 색연필
2014

살아있는 사람_40/41

2014. 12. 20
김 귀자

다 태우고 재만 남아라

사람3
종이 펜 색연필
2014

살아있는 사람_42/43

사람4
종이 펜 색연필
2014

살아있는 사람_44/45

2014. 12. 23
최랑

꼬깃꼬깃 접어 둔 쪽지 사연들
어느새 하늘 아래 뫼가 되었네
구석 구석 꼼꼼히 챙겨 두었건만
에구구 와르르 무너지겠다

사람5
종이 펜 색연필
2014

살아있는 사람_46/47

마음 바닥에 고여 있던 조각조각 사연들
한세월 다 보내고 이제야 펼쳐 본다

갓 서른 즈음에
지난 시간을 돌아보다 흠칫 놀랐다
한 눈 파는 새에 보물을 놓쳐 버린 심정

허탈감에 어둠 속으로 몸을 숨겼다
그 대가로 얻은 마음의 눈
여태껏 보고 들은 것들이 새롭게 다가온다

멀리서 고함치며 다투는 소리
싸움도 산자의 특권임을 생생하게 깨닫는다
오늘이 어제 세상을 떠난 사람의 간절한 소망이듯
다툼조차 살아 있는 사람들의 몫이기에

삶
누구는 나그네길 누구는 생지옥
그리고 누구는 소풍이라 말하며
자기만의 의미를 부여하고 살아간다

얼키고설킨 실타래
가슴을 데우고 손을 내밀어
앞뒤 옆 살피며 함께 풀어 가는 길

48/49_살아있는 사람

뜨락, 우명희의 뜰 안 이야기

도시의 3층은 낮은 듯 높다.

하찮아 보이는 작은 물건 하나도 아무런 인연없이 만나지는 않는다.
작은 돌멩이 하나, 여린 풀잎 하나 내게 왔을 때
어떤 이야기를 담고 다시 돌아갈까 하나하나 손에 들고 귀 기울여

작은 그림 이야기로 들려준다.

자동차 지나는 소음조차 머물다 가라는 도시의 뜨락.
그녀를 통해 작은 생명들이 저마다 이야기를 한다. /원 웅

살아있는
사람들 1

2010. 12. 7

小토리 心재기
종이 펜 색연필
2014

살아있는 사람들 1_52/53

2014. 12.12

너희 중에 말 없는 자가
먼저 혀로 쳐라

아우성
종이 펜 색연필
2014

살아있는 사람들 1_54/55

2014. 12. 17

끈이 긴 가방
종이 펜 색연필
2014

살아있는 사람들 1_56/57

2014. 12. 16

그리고 남은 것

어떤 침구
종이 펜 색연필
2014

살아있는 사람들 1_58/59

2014. 12. 17

여기선 머리 좋은 거 소용없어
안 통해
대신 손이 같으면 금방 친해져

유기농 손
종이 펜 색연필
2014

살아있는 사람들 1_60/61

1

사람이 제일 힘들어

살아있는
사람들 2

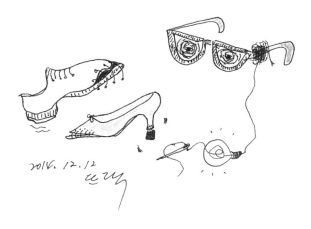

2016. 12. 12

남의 헤진 신으로 나를 깁지

도시의 암자
종이 펜 색연필
2014

살아있는 사람들 2_66/67

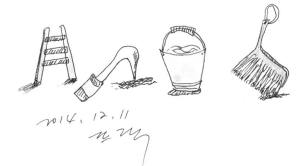

2014. 12. 11

찬란한 영광의 몫을 뒤로하고
역광의 그림자가 빛이 되는
사람들

a few good 사람s
종이 펜 색연필
2014

살아있는 사람들 2_68/69

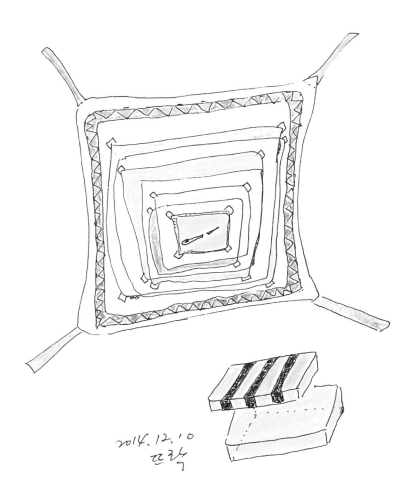

2014. 12. 10
또랑

쓰레기 더미에서 발견했는데
돌멩이 같았어요
궁금해서 풀어 봤더니
부러진 바늘을
이렇게 싸서 버린 거예요

- 어느 수녀

아주 특별한 포장
종이 펜 색연필
2014

살아있는 사람들 2_70/71

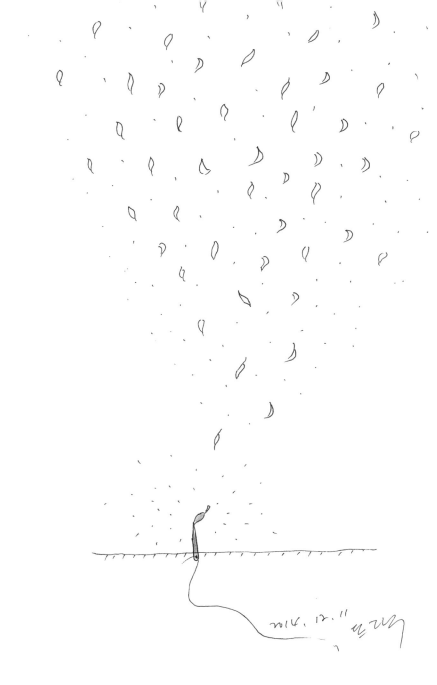

인연이란
땅에 바늘 하나 꽂아 놓고
하늘에서 수많은 잎새들을 날려 보내지
그 많은 잎새 중에 하나
바늘 끝에 아슬아슬하게 꽂히는 확률
그걸 바로 인연이라고 하지

- 어느 스님

너와 나 그리고 우리
종이 펜 색연필
2014

살아있는 사람들 2_72/73

2

사람은 오래 겪어봐야 해
다 사정이 있어 속단하지 마

먼 훗날
바람에게 말을 흘릴 때
심금을 울려

남의 인내심을 바라지 말고
나의 긴 호흡으로 기다려야 해

뚝딱하면 사라졌다 나타나는 사람들
보이지 않게 틈새를 찾아 메꾸고
급히 또 다른 틈을 찾아 나서더군

그늘을 사는 사람들은 투시력을 가졌나
어찌 남의 사정을 그리 잘 알지
생면부지의 사람들까지 헤아리는 마음은
차라리 입을 다물게 해

머리에서 가슴으로 가슴에서 몸으로
심기로 탐지해야만 느낄 수 있는 사람들

말은 필요하지 않아

살만한 세상을 만드는 사람들은
저절로 배우고 익혀 살게 하더라

'슬픔에서 벗어나라'쉽게 말하지 말라.
'괜찮다'고도 마라. 그들은 절대 괜찮치 않다.
괜찮을 수가 없다는 것을 먼저 알아야 한다.
-월터 스토프- (2014.5.27.)

2014. 12. 7.

.

' '
종이 펜
2014

'슬픔에서 벗어나라' 쉽게 말하지 말라_80/81

.

' '
종이 펜
2014

'슬픔에서 벗어나라' 쉽게 말하지 말라_82/83

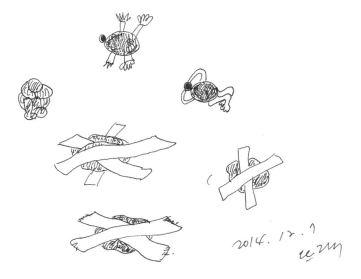

2014. 12. 7

.

' '

종이 펜
2014

'슬픔에서 벗어나라' 쉽게 말하지 말라_84/85

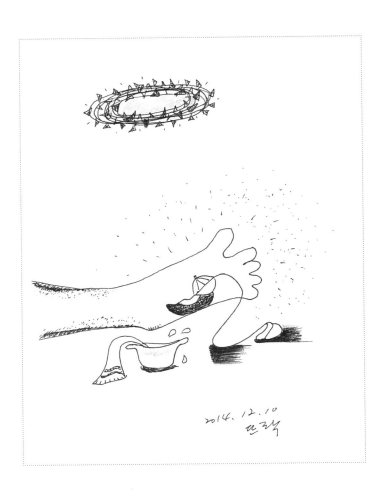

2014. 12. 10
민경숙

닮고 싶어요

모방
종이 펜 색연필
2014

'슬픔에서 벗어나라' 쉽게 말하지 말라_86/87

손으로 전해 준 쪽지

　인천의 오래된 시장을 찾아 사진을 찍으러 가는 길이었다. 무엇을 찍어야할지 아무 생각이 없었다. 더욱 난감한 것은 쉬는 날이라 시장에 문을 열어놓은 곳이 없었다.

　"내가 생각하기에 소중하지 않다고 생각되는 것을 카메라로 찾아보세요."
함께 동행하신 우명희 선생님은 한 가지 방법을 제시해주셨다. 그러자 시장에서 한 번도 보이지 않았던 것들이 보였다. 물건을 늘어놓기 위해 평상을 받치던 벽돌들 과 나무토막이 비닐에 싸여 있었는데 그 모습이 흡사 발굴된 구석기 유물처럼 의미 있게 고여 있었다. 또 있었다. 오래되어 퇴색된 광고지들이다. 곱게 한복을 입은 모델은 아마도 시장 나이만큼이나 자리를 지키고 있었던 듯한 얼굴 표정으로　웃고 있었다. 그런데 그런 것들이 내 마음의 어느 부분과 맞닿아 나에게 강한 메시지를 퍼붓기 시작했다. 하찮게 여겨 눈길조차 주지 않던 것들이 마치 내안의 외딴방에 누워있던 어린아이마냥 지긋이 나를 쳐다보았던 기억이 난다.

　오랜만에 다시 만난 선생님의 생활문화예술공간 '뜨락'을 방문했다.
"손길이 가지 않은 부분은 없어요."
우선생님은 매일 아기 기저귀를 살피는 엄마처럼 천개의 눈이 달린 손을 부지런히 놀려 공간의 구석구석까지 살려내고 있었다. 그런데 그 공간이 우리의 시간도 흔들어 깨운다면 그 비법은 무얼까?
　우리는 늘 최적화된 유용성과 경쟁적 목적 달성을 위해 작동한

다. 내가 움직이지만 나도 모르게 움직인다. 태초 창조의 시간으로 순간이동하고 자신이 원하는 공간으로 날아갈 수만 있다면 행복할 텐데 이미 굳어버린 척추처럼 머릿속은 하나의 회로만이 간신히 혈액을 흘려 내보낸다. 월요일 아침이면 정해진 시간에 정해진 곳에서 정해진 일과를 해치우고 정해진 휴식방법으로 하루를 마감한다. 다름의 방법이나 창조의 기쁨 따위는 시간을 낭비하고 비용을 발생시키니까 결코 용납하지 않는다. 그러면서 아이러니하게도 다른 공간과 다른 삶을 갈구한다.

'뜨락'은 그 비법의 힌트를 준다.
휴지심은 상상의 세계로 이끄는 나무의 전령사다. 숲과 우주의 공간을 전해준다. 쓱쓱 부담 없는 색연필로 자투리 색종이든 버려진 재활용 물건들이 이야기를 연결해준다. 휴지심 하나가 또 다른 휴지심 우주를 이끈다. 내가 원하는 물건하나도 내손으로 만들기 보다는 쉽게 사는 방법에만 몰두하던 나. 내가 감히 우주를 만들까만은 휴지심이라면 도전해 봄직 하다는 만만한 생각이 든다. 도대체 내안의 감성을 끌어내지 못하게 막던 그 벽들을 어떻게 쉽게 무너지게 했단 말인가?
우리에게 결핍이 욕망을 불러일으킨다고 했던가? 아니다. 우리의 창조 욕망은 이미 강탈당했다. 그럼에도 불구하고 우리는 더 이상 창조를 욕망하지 않는다. 그런데 뜨락에서 가만히 눈을 돌리면 무언가 스멀스멀 기어나온다.

'작은 것이 아름답다'
거대하고 인간이 도저히 도달하지 못하는 지점의 아름다움이 숭고라면, 다른 아름다움이란 어떤 것이 있을까? 평온함, 평안함, 평화로움 등이 아닐까? 오랜기간, 나는 '예술은 인간 누구에게나 향유될

수 있고, 누구든 창조의 능력이 있음'을 믿어왔다. 하지만 이렇게 작은 것, 늘 가치롭게 여겨지지 않던 것들, 비주류의 것들을 통해 오히려 창조의 문을 찾을 수 있다는 것은 가벼운 민들레 홀씨마냥 기대하지 않은 모습으로 다가온다.

　　우명희선생님의 펜화도 그렇다. 예전에 선비들의 사상을 그림에 실어 마음을 다듬었다는 문인화처럼 간결하면서도 삶의 태도가 엿보인다. 그림을 그리는 것 자체가 삶의 의지와 자기 마음을 들여다보게 하고, 자기를 돌보기 위해 밥을 먹듯이 자기 시간을 창조적으로 가꾸는 일이라고 말해주는 것 같다. 그리고 몸소한다. 꼬깃 꼬깃 접은 작은 쪽지그림은 그래서 그분의 '되살림 미술'을 엿보기에 충분하다.

　　되살린다는 것은 생명의 창조작업이다. '되살림 미술'은 어느 기획자가 이름 붙여 주었다고 한다. 쓸모없고 보잘 것 없어 무시당했던 것들을 다시 의미 있게 살려내는 창조활동이다. 내 모습이 하찮게 보일 때 한 부분이라도 의미 있게 볼 수 있다면, 이 창조활동과 같다. 잊지 않기 위해서 메모해두고 손수건처럼 잘 접어서 주머니에 둔다. 필요할 때 제때에 나와서 쓰여야하는데, 간직해두다가 와르르 쏟아내는 정체들. 그것이 쪽지지만 내 맘을 잘 건져두었던 것이 아닌가!

　　밤새워 쓴 연애편지가 아니어도 안다. 쪽지를 편 순간 그의 맘이 확 전해지는 마음을 들여다보고 감격해하지 않던가.

　　오늘 내 손안에 뜨끈한 마음이 전해지는 쪽지가 전해진다. /채현자

마치며,,,

2016. 12 24
초련

바다에 떨어지는 한낱
빗방울같은 존재

내 안의 불편한 진실
종이 펜 색연필
2014

마치며_94/95

2014. 12. 25

다 채우셔요
종이 펜 색연필
2014

마치며_96/97

마치며,

연습도 없이 종이와 펜을 들면서
어린이같은 그림과 글이 생겨났다.
엉성하기 그지없다.

"한 권을 다 채우세요."
한마디가 없었다면 결코 장을 넘기지 않았을
일명, 쪽지그림책.

다 채운 뒤 좋은 것만 추려 내려다가
반 권쯤 와서 손을 놓았다.
더 이상 마음이 동하지 않아서다.

날것으로 고스란히 엮은 책.

그 안에 친절한 사람들의 정성이 가득 담겨있다.
그 사람들의 온기를 골고루 나누어 드리고 싶다.

시작과 마침의 반복은 언제나 그 자리에 있는 사물 자연
무엇보다 사람들에게서 받는 넉넉한 사랑과 응원

그리고 보이지 않는 이끌림이다.

우명희

- 되살림미술 작가
- 소음도 쉬어 가는 자리 뜨락*지킴이

꼬깃꼬깃 마음에 쪽지를 찾아서
2015년 4월 30일 초판 1쇄 펴냄

그림·글　　우명희
편집디자인　김시내
인쇄　　　한컴프린팅

펴낸곳　　도서출판 뜨락
주소　　　402-809 인천 남구 경인로 303*3층 '뜨락'
전화　　　032-873-0718
전자우편　mshine07@naver.com
등록　　　2015-000005(2008.8.11)

ⓒ우명희, 2015
isbn 979-11-954712-0-1

*잘못된 책은 바꾸어 드립니다.
*이 책의 내용을 재사용하려면 지은이의 동의를 받아야 합니다.